ORRIJOS

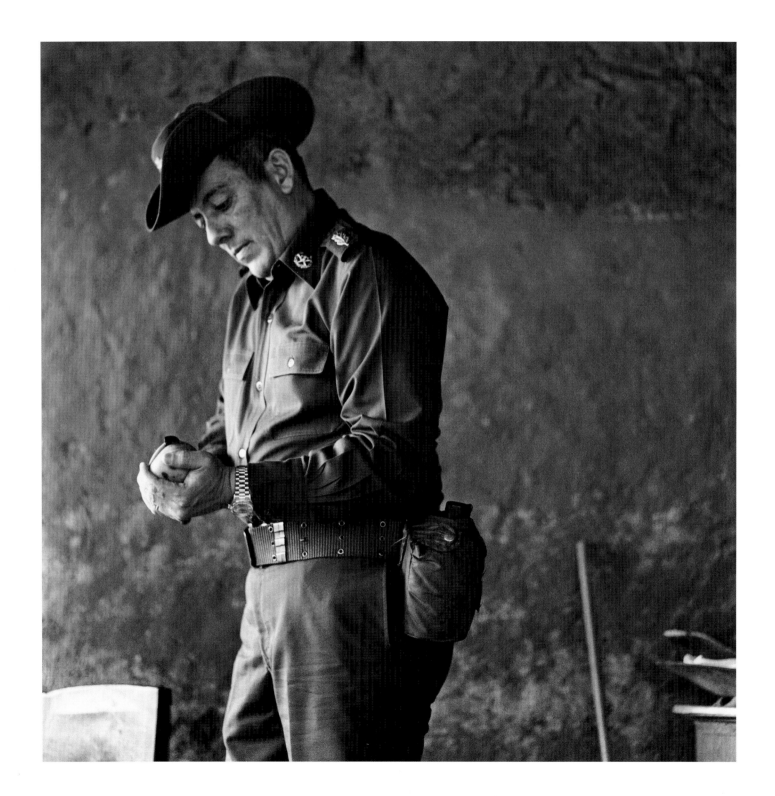

Torrijos: el hombre y el mito

The Man and The Myth

Graciela Iturbide

ensayo de / essay by Gabriel García Márquez

AN UMBRAGE EDITIONS BOOK

Al General Omar Torrijos: in memoriam

To General Torrijos: in memoriam

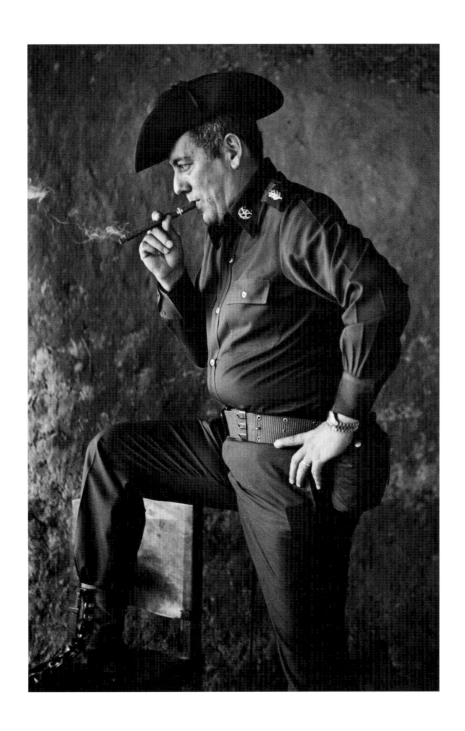

Torrijos: Cruce de Mula y Tigre

Gabriel García Márquez

Cuando el Presidente de Venezuela entró en la Casa Blanca hace un mes, el Presidente Jimmy Carter le dijo, "Recuérdame tratarte al final, brevemente, el asunto de Panamá." Aunque el tema no figuraba en la agenda oficial, Carlos Andrés Pérez iba preparado para aquella eventualidad.

"La última persona que vi antes de venir a Washington fue el General Torrijos," replicó. "Además, anoche cené hasta muy tarde con los negociadores panameños, y esta mañana desayuné con los negociadores norteamericanos." Al Presidente Carter le hizo mucha gracia aquel cúmulo de casualidades calculadas.

"En ese caso," sonrió, "eres tú quien me tiene que contar a mí cómo están las cosas."

De este modo, el tema que no estaba en el temario no sólo fue el punto de partida de las conversaciones, sino que habría de convertirse en el de mayor resonancia. Al día siguiente, Carter declaró en una rueda de prensa que la intervención de Carlos Andrés Pérez había sido decisiva para impulsar el nuevo tratado sobre el Canal de Panamá, e hizo, de paso, un cálido elogio del General Omar Torrijos y expresó su deseo de conocerlo.

El General Omar Torrijos vio por televisión la rueda de prensa de Carter en su casa de Mar de Farallón, unos 150 kilómetros al oeste de la Ciudad de Panamá, donde suele pasar la mitad de la semana descansando sin descansar. Escuchó las palabras de Carter inmóvil en un sillón de playa, chupando el cigarro apagado, y no dejó traslucir ninguna emoción. Pero más tarde, en la mesa redonda en que cenábamos con dos ministros y algunos asesores, hizo una evocación imprevista: "Cuando oí el elogio que me hizo Carter," dijo, "sentí como un aire caliente que me inflaba el pecho, pero enseguida me dije, 'Mierda, esto debe ser la vanidad,' y mandé aquel aire al carajo."

Conservo muy buenos y muy gratos recuerdos del General Torrijos, pero ninguno lo define mejor que éste. Es, además, un recuerdo histórico, porque aquella noche se estaban definiendo las cosas que habrían de culminar este fin de semana con la reunión de Presidentes en Bogotá.

Había sido una jornada tensa, intensa y extensa, agravada por un temporal del Pacífico que se rompía en pedazos con una explosión de cataclismos en las galerías de la casa, y que dejaba en la arena un reguero de pescados podridos. Torrijos, que es capaz de soportar días enteros con los nervios de punta sin perder el sentido del humor, sin perder la paciencia ni los estribos, se había debatido durante muchas horas entre la incertidumbre y la ansiedad, mientras esperábamos las noticias de Washington.

"El pueblo panameño," decía, "me ha dado un cheque en blanco, y no lo podemos defraudar." La idea de reunir a cinco presidentes amigos para someter a su consideración el borrador final del nuevo tratado estaba desde entonces dentro de su cabeza. Tan importante era para él ese respaldo político y moral, que para tratar de conseguirlo no ha vacilado en someterse a lo que más detesta en el mundo: la solemnidad de los actos oficiales.

¿Para qué carajo sirve la plata? Lo que faltaba por resolver aquella noche de Farallón era una simple cuestión de plata. Desde que se firmó el Tratado Burnau-Varilla en 1903, los Estados Unidos no le han pagado a Panamá sino 2.3 millones de dólares al año. Es un sueldo irrisorio. Ahora Panamá reclamaba mil millones de dólares inmediatos como indemnización por la sumas dejadas de pagar, y 150 millones al año hasta la recuperación total del Canal el 31 de Diciembre de 1999. Los Estados Unidos se negaban a aceptar no tan sólo las sumas, sino inclusive las palabras. Pagar indemnización, alegaban, implica la a ceptación de haber causado un daño. Por último, aceptaron la palabra "compensación", que, para el caso, era lo mismo, pero se empecinaron en regatear el dinero. Torrijos consideraba que, de todos modos, era un paso importante, porque clarificaba

una cuestión de principios, pero dio instrucción a Washington para que siguiera peleando por el dinero.

La firmeza de los Estados Unidos en este punto parecía obedecer a un razonamiento: Si Panamá ha obtenido hasta ahora todo lo que quería, no se molestarán demasiado por un simple problema de plata. Sin embargo, Torrijos no pensaba lo mismo. Uno de sus asesores le había aconsejado ceder, con el argumento alegre de que, "Al fin y al cabo, la plata es una cuestión secundaria." Torrijos le replicó con su sentido común demoledor, "Sí, la plata es secundaria, pero para el que la tiene."

En todo caso, valía la pena aguantar. En seis meses de Carter, las negociaciones habían progresado mucho más que con todos los presidentes anteriores, y esto permitía pensar que, por primera vez, los Estados Unidos tenían más prisa que Panamá. Primero, porque Carter necesitaba el Tratado para usarlo como bandera de buena voluntad en una política nueva hacia América Latina. Segundo, porque debía someterlo a la aprobación del Congreso de su país, y esa posibilidad tiene una fecha límite: Septiembre.

La verdad, sin embargo, parece ser que los cálculos de ambas partes eran equivocados. Las discusiones sobre el dinero se metieron en un callejón sin salida, y nadie había podido sacarlas de allí a principios de esta semana.

De modo que es muy probable que el General Torrijos, antes que nada, quiera consultar la opinión de sus colegas de cinco países sobre ese asunto crucial: ¿Qué diablos hacemos con el problema de la plata?

Su principal defecto: la naturalidad Hay que conocer al General Torrijos, aunque sea sólo un poco, para saber que estos callejeros sin salida lo mortifican, que lo mortifican mucho, pero no conseguirán nunca hacerlo desistir de lo que se propone. Al principio de las negociaciones, cuando no parecía concebible que los Estados Unidos cedieran jamás, le dijo a un alto funcionario norteamericano, "Lo mejor para ustedes será que nos devuelvan el Canal por las buenas. Si no, los vamos a joder tanto durante tantos y tantos y tantos años, que ustedes terminarán por decir, 'Coño, ahí tienen su Canal, y no jodan más.'" Aunque los motivos de la devolución sean diferentes, la Historia está demostrando que la amenaza era cierta.

Si hubiera que comparar al General Torrijos con los prototipos del reino animal, debería decirse que es una mezcla de tigre con mula. De aquél tiene el instinto sobrenatural y la astucia certera. De la mula tiene la terquedad infinita. Esas son sus virtudes mayores, y creo que ambas podrían servirle lo mismo para el bien que para el mal. Su principal defecto, en cambio, es lo que casi todo el mundo considera erróneamente como su mayor virtud: la naturalidad absoluta. Es de allí de donde le viene esa imagen de muchacho díscolo que sus enemigos han sabido utilizar contra él en su propaganda perversa. Hasta el Presidente López Michelsen, que muy pocas veces se equivoca en el conocimiento de la gente, dijo alguna vez que el General Torrijos era un jefe de gobierno folclórico. Hubiera podido decir, para ser exacto, que es de una naturalidad inconveniente.

En cierta ocasión, un embajador europeo se puso bravo porque Torrijos lo recibió sentado en una hamaca que, para colmo de naturalidad, tenía su nombre bordado en hilos de colores.

En otra ocasión, alguien vio mal que su secretaria lo ayudara a ponerse las medias. Los sábados, un pescador que se emborracha cerca de su casa de Farallón se suelta en improperios contra él y termina por mentarle la madre. El General Torrijos ha dado instrucciones a su guardia que no moleste al borracho, y sólo cuando se propasa en agresividad, él mismo sale a la terraza, le contesta con los mismos improperios, y hasta le mienta la madre.

Torrijos habría conjurado esa mala imagen si pudiera ser menos natural en algunas circunstancias. Pero no sólo no lo hace, sino que ni siquiera lo intenta, porque sabe que no

puede. A quienes se lo critican, les contesta con una lógica inclemente, "No se les olvide que no soy ningún jefe de Europa, sino de Panamá."

Sólo los campesinos lo ponen contra la pared Aunque sus padres eran maestros de escuela y, por consiguiente, estaban formados en la clase media rural, la verdadera personalidad de Torrijos no se expresa en la cabalidad sino entre campesinos. Le gustaba hablar con ellos, en un idioma común que no es muy comprensible para el resto de los mortales, e inclusive se tiene la impresión de que mantiene con ellos la complicidad de clase.

En la Ciudad de Panamá, en cambio, se siente fuera de ambiente. Allí tiene una casa propia, la única que tiene y que compró hace quince años a través del Seguro Social. Y es grande y tranquila, y llena de árboles, pero raras veces se le encuentra allí. Más aún: una vez llegué de sorpresa a Panamá y, tratando de encontrarlo recurrí a la Seguridad Nacional. Al día siguiente, cuando por fin conseguí verlo, le pregunté con bromas de burla qué clase de Seguridad Nacional era aquélla que no había podido encontrarlo en doce horas. "Es que estaba en mi casa," dijo él, muerto de risa. "Y ni a la Seguridad Nacional se le puede ocurrir que yo esté en mi casa."

Sólo lo he visto una vez en esa casa, y parecía otro hombre. Estaba en una oficina muy pequeña, impecable, bien refrigerada, con fotos familiares y algunos recuerdos de su carrera militar. Al contrario de otras veces, llevaba su uniforme urbano, y era evidente que no se sentía cómodo dentro de ese uniforme formal, ni tampoco dentro de su pellejo. Yo tampoco me sentía cómodo, porque por primera vez tenía la impresión de no ser recibido como un amigo sino como un visitante extranjero en audiencia especial.

Tal vez por eso, cada vez que puede, Torrijos se escapa en su helicóptero personal y se va a esconder entre los campesinos. No lo hace, como podría pensarse, huyendo de los problemas. Al contrario, allí sus grandes problemas son más grandes. Hace poco lo acompañé en la visita a una de esas comunidades campesinas que se están desarrollando en todo el país. Los campesinos le rindieron cuentas de su trabajo en forma muy minuciosa y franca, pero al final le pidieron cuentas del suyo. También ellos, perdidos en la montaña, querían saber cómo iban las conversaciones sobre el Canal. Fue ésa la única vez que he visto a Torrijos contra la pared, haciendo un informe amplio, y casi confidencial, sobre el verdadero estado de las conversaciones, como no lo había hecho ante sus numerosos interlocutores en la ciudad.

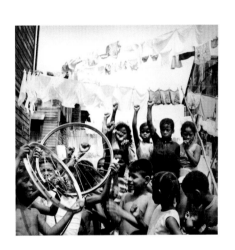

Torrijos: A Cross Between a Tiger and a Mule

Gabriel García Márquez *Translation by Catalina Sherwell*

When the President of Venezuela entered the White House a month ago, President Jimmy Carter said to him, "When this is over, remind me to talk briefly with you about the issue concerning Panama." Although the theme was not on the official agenda, Carlos Andrés Pérez was prepared for such a contingency.

"The last person I saw before coming to Washington was General Torrijos," he replied. "Besides, last night I had supper till late with the negotiators from Panama, and this morning I had breakfast with the American negotiators." President Carter found that heap of calculated contingencies quite amusing.

"In that case," he smiled, "it is you, rather, who has to tell me how things stand."

In this manner, the issue that was not on the agenda not only became the starting point for the talks, but it would become, in time, an issue of the greatest resonance. The next day, in a press conference, Carter declared that Carlos Andrés Pérez's intervention had proven decisive in promoting the new treaty concerning the Panama Canal, and, at the same time, spoke warm words about General Omar Torrijos and clearly expressed his desire to meet him.

General Omar Torrijos watched Carter's press conference on television from the comfort of his home in Mar del Farallón, located approximately 150 kilometers to the west of Panama City, where he usually spends half of the week resting, without really resting. He listened to Carter´s words without budging in his beach chair, sucking the unlit cigar, and showed no sign of emotion whatsoever. But later on, sitting at the round table at which we were having supper with two state ministers and some of his advisors, he made an unexpected comment:

"When I heard Carter's flattering words," he said, "I felt as if a breath of warm air was puffing up my chest with pride, but immediately I said to myself, 'Shit, this must be vanity,' and, so, I dismissed that breath of warm air and sent it to hell."

I hold very good and pleasant memories of General Torrijos, but none of them defines him better than this anecdote. Besides, it is a historical recollection because that evening, certain matters were being defined that would finally culminate in the meeting of several presidents which is to be held this weekend in Bogotá.

It had been a tense, intense, and extensive day, rendered even more difficult by a storm coming in from the Pacific Ocean which broke up in pieces with an explosion of cataclysms on the galleries of the house, and which left rotten fish strewn all over the sand. Torrijos, who is perfectly capable of enduring whole days with his nerves on end without ever so much as losing his sense of humor, his patience or his bearings, had debated during many a long hour between uncertainty and anxiety, while we all awaited the news that would be coming in from Washington. "The people of Panama," he said, "have given me a blank check,

and we cannot let them down." Ever since then, he began toying with the idea of congregating five presidents, who are his friends, in order to submit the final draft of the new treaty to their scrutiny. Their moral and political backing was so utterly important to him that, in order to try to achieve it, he has not even doubted the possibility of subjecting himself to what, by far, he hates most in the world: the solemnity of official ceremonies.

What the hell is money good for? What still needed to be resolved that evening at Farallón was a simple problem concerning the money. Ever since the Burnau-Varilla Treaty was signed in 1903, the United States has not paid Panama the agreed amount, and has, in fact, only paid 2.3 million dollars per year. It is a derisive salary. Now, Panama has been demanding the immediate payment of one billion dollars as indemnification to make amends for the sum of money which the United States has been neglectful to pay, plus 150 million dollars every year until the government of Panama fully recovers the Panama Canal on December 31st, 1999. The United States government has refused to acknowledge not only the amount of money it owes, but also the choice of words. The Americans have argued that paying an indemnification implies accepting that they have caused some kind of damage. Finally, the Americans agreed to accept the word 'compensate', which, in any case, is exactly the same thing, but they have been stubborn to a

fault in haggling over the money. Torrijos has considered that this in itself has been an important step, nevertheless, because it made a matter of principle quite clear, but he has given Washington instructions to keep on fighting about the money issue.

The United States' firmness on this point seems to obey a certain kind of reasoning: If up till now Panama has gotten all it has wished for, the negotiators from Panama should then not be too upset over a simple money problem. Nevertheless, Torrijos does not think along those lines. One of his advisors had counseled him to yield to the Americans, basing his argument on the strange notion that "in the end, money is a matter of secondary importance." Torrijos replied with his devastating common sense: "Yes, money comes second, but only to those who have it."

In any case, it was well worth the while to bear and endure. In only six months of Carter's presidency, the negotiations have progressed a whole lot more than during the tenure of all previous American presidents, and this has allowed everyone to think that for the very first time, the United States is in a whole lot more of a hurry than Panama to pull the whole deal through. In the first place, because Carter needs the Treaty in order to wave it as a flag of good will in his new policies towards Latin America. Secondly, because the Treaty has to be submitted to the Congress of his country for its approval, and this possibility has a definite deadline: the month of September.

The truth, nevertheless, seems to be that the calculations made by both countries were absolutely wrong. At the beginning of this week, the discussions about the money were at a deadlock, and no one has been able to pull them out of the cul-de-sac they have fallen into. So, it is quite probable that General Torrijos, before anything else, would like to consult the opinion of his colleagues of five different countries on this crucial issue: What the hell do we do about the money problem?

His main defect: his naturalness One need only to know General Torrijos, even if slightly, to understand that these quarrelsome bullies mortify him greatly, that they mortify him plenty, but that they will never manage to make him desist from his aim. At the beginning of the negotiations, when it did not seem conceivable that the United States would ever give in, a high American official said to him, "The best thing you can do is turn the Canal back over to us without a fight. If not, we will fuck you over so badly during so many, many, many years that, in the end, you will finally say, 'Fuck it. Here, have your Canal back and just stop bothering us.'" Although the true motives for giving the Canal back are quite different, History has proven that the threat was quite real.

If one were in need of comparing General Torrijos with animal prototypes, one could easily say that he is a cross between a tiger and a mule. Of the first, he possesses its supernatural instinct and its precise finesse. Of the mule,

he possesses its infinite stubbornness. These are his two main virtues, and I believe that both could be useful to him for doing good deeds as well as for ill-doings. On the other hand, his main defect is precisely what everyone, quite mistakenly, thinks to be his greatest virtue: his absolute naturalness. This is what gives him that image of a wayward and ungovernable lad which his enemies have learned to use so well against him in their perverse propaganda. Even President López Michelsen, who rarely is mistaken in his judgment of people, once said of General Torrijos that he is a 'folkloric' head of state. He could have said, to be exact, that he has been gifted with an inconvenient naturalness.

On one occasion, a European ambassador got quite angry because Torrijos received him sitting in a hammock, which, to top his naturalness, had his name embroidered on it with multicolored threads.

On another occasion, someone considered it quite inappropriate that his secretary was helping him put his socks on. Every Saturday, a fisherman who gets drunk near his home in Farallón begins to curse loudly against him, and ends the whole scene by insulting his mother. General Torrijos has given his guards instructions that no one should bother the drunkard, and only when he outdoes himself in aggressiveness does Torrijos come out to the terrace to answer him with the same curses, and even goes to the extreme of insulting the fisherman's mother.

Torrijos would be able to exorcise this adverse image if only he could be less natural under certain circumstances.

Not only does he not avert this, but he doesn't even try to, because he knows that he can't. To whomever criticizes him for this, he answers with unmerciful logic: "Don't forget that I am not a European president, but rather the Head of State of Panama."

Only the campesinos can drive him against the wall
Although both his parents were school teachers, and, as a natural consequence he was raised in the rural middle class, Torrijos' true personality expresses itself fully only when he is among farmers (campesinos). He enjoys talking to them in a common language that is not too comprehensible to the rest of us mere mortals, and one is even under the impression that he maintains a same-social-class complicity with them.

On the other hand, he feels quite out of place in Panama City. There he has his home, the only one he owns and which he bought fifteen years ago through the Social Security System. And it is large and peaceful, and full of trees, but rarely can one find him there. Furthermore, one time I arrived in Panama quite unexpectedly, by surprise, and I had to recur to the National Security department to find him. Next day, when I finally got to see him, I asked, jeering at him jokingly, what kind of national security force was this that could not find him for at least twelve hours? "I was at my own home," he answered, laughing his head off. "Not even National Security could imagine that perhaps I can be found in my own home."

I have seen him in that house only once, and he seemed quite a different man. He was in a very small, impeccable and air conditioned office, accompanied by family photos and some souvenirs of his military career. In contrast to other occasions, he was wearing his urban uniform, and it was quite obvious that he didn't feel at all comfortable inside that formal uniform, nor within his own skin. I didn't feel comfortable either, because, for the very first time I was under the impression that I was not being welcomed as a friend but rather as a foreign visitor in a special audience.

Perhaps this is why every time he's able to, Torrijos flees onboard his personal helicopter and goes to hide among the campesinos. He doesn't do this, as one could assume, to escape problems. On the contrary, it is precisely there that his great problems become even bigger.

Not long ago, I accompanied him on a visit to one of these campesino communities that are springing up all throughout the country. The farmers gave him a detailed and frank account of their work, but at the end they also asked him to inform them of his own work. They too, isolated as they are in the high mountains, wanted to know how the talks concerning the Canal were coming along. That is the only time I have ever seen Torrijos driven against the wall, giving them a full and almost confidential briefing of the true state of the negotiations, such as he hadn't ever given to his numerous interlocutors in the city.

fotografías *photographs*

"…Coclecito, su proyecto más mimado de todos, que para él fue un laboratorio…. La tienda que hay se llama 'Tienda'. En el parque, hay un letrero con el nombre de 'Parque'. Por supuesto, la escuela se llama 'Escuela', el comedor 'Comedor', y el aeropuerto 'Aeropuerto'. Todo con su letrerito, por si les da la enfermedad del olvido, de la que habla García Márquez en una de sus novelas, y se les olvida el nombre de las cosas".

Jose de Jesús Martínez, *Mi General Torrijos*

"…Coclecito, of all his projects the one he cherished the most, which became his laboratory…. The store there is called 'Store'. In the park there is a sign with the name 'Park'. Of course, the school is called 'School', the dining room 'Dining Room', and the airport 'Airport'. Everything has a little sign, just in case they acquire the 'forgetfulness' sickness, of which García Márquez speaks in one of his novels, and they forget the names of things."

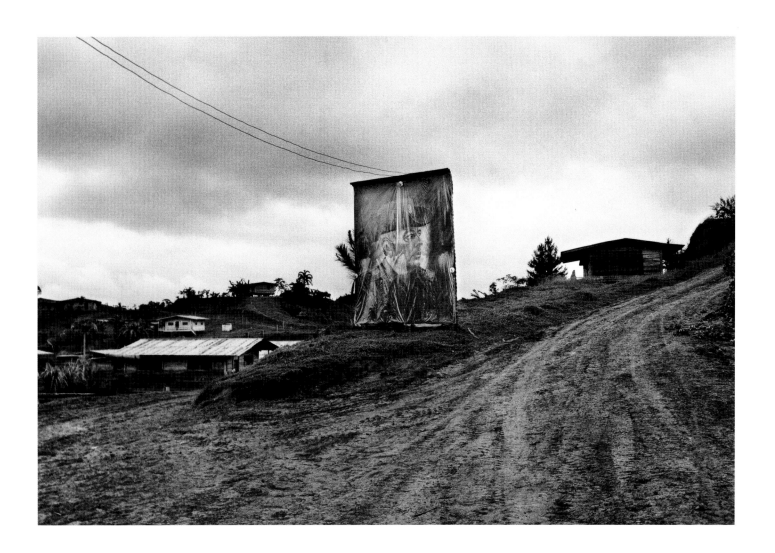

El General Torrijos en una de sus visitas al campo panameño, 1975

General Torrijos on one of his visits to the countryside in Panama

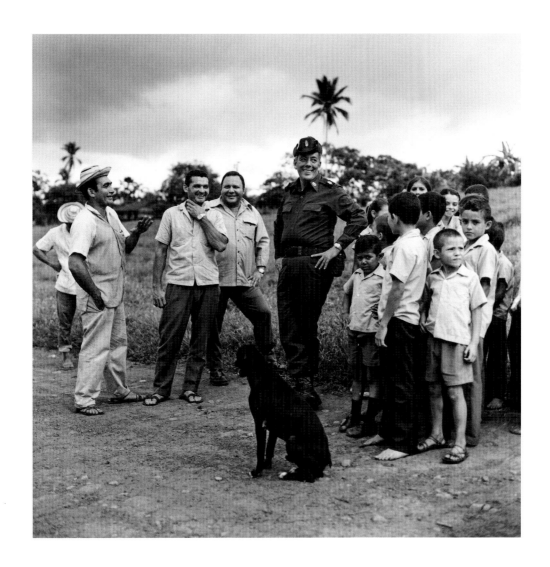

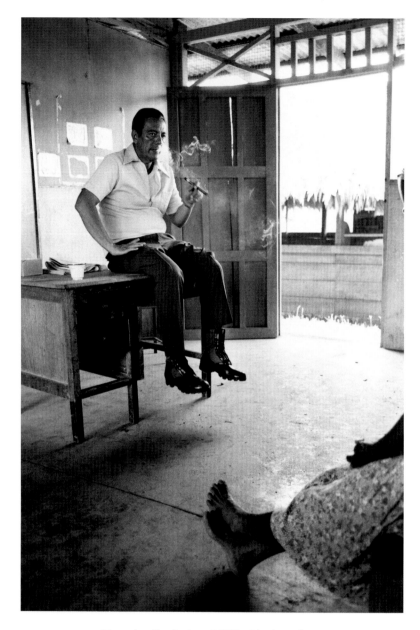

Escuela, Coclecito, 1977 *School, Coclecito*

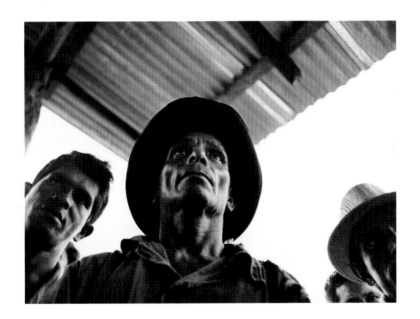

Campesinos panameños, 1975 *Farmers from Panama*

"Allí en Coclecito los campesinos,
inteligentemente, le hicieron al General una
casa. Una casa como la de ellos, chiquita
por fuera pero grande por dentro, con todo
ese espacio de sobra que le daba la falta de
muebles superficiales, y con el piso de tierra
y un balcón orientado a la brisa y a la paz
de la tarde."

Jose de Jesús Martínez, *Mi General Torrijos*

"*There, in Coclecito, the campesinos wisely built
a house for the General. It was a house just like theirs,
small on the outside but big inside, with all that
extra space created by the lack of superfluous pieces
of furniture, and it had an earthen floor and a balcony
oriented towards the breeze and the peace of the
afternoon hours.*"

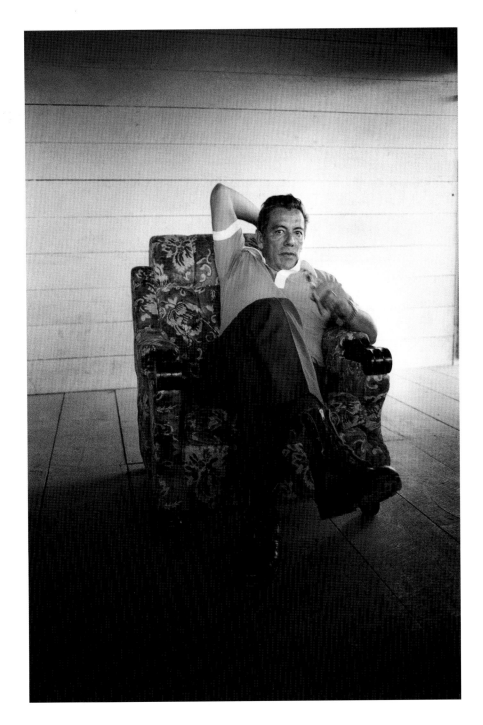

Coclecito, 1977

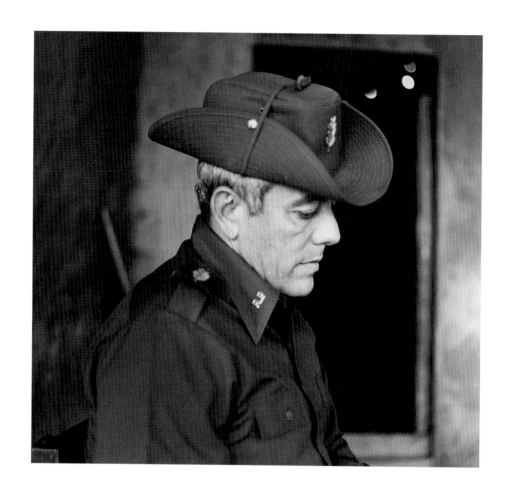

General Torrijos en una de sus visitas al campo panameño, 1977

General Torrijos on one of his visits to the countryside in Panama

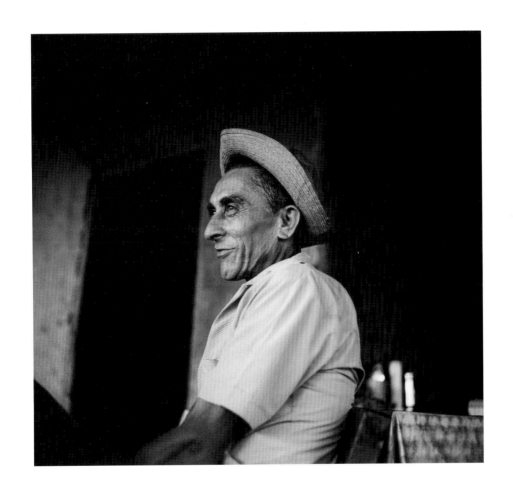

Campesino panameño, 1977 *Farmer from Panama*

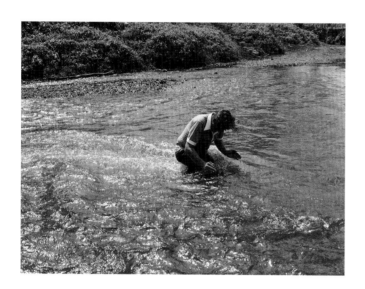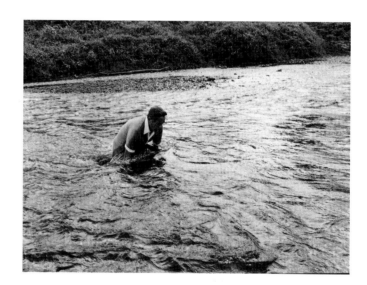

El General Torrijos refrescándose en el río de Coclecito, Panamá, 1977

General Torrijos refreshing himself in the river at Coclecito

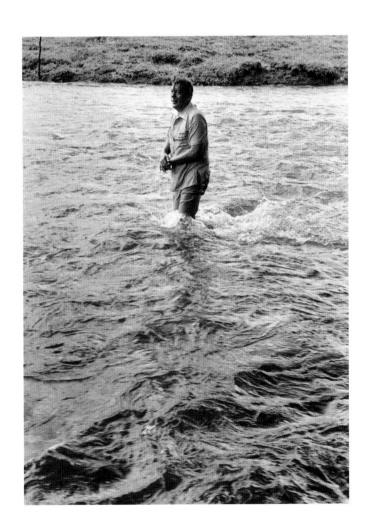

El General Torrijos "…pensaba caminando por el monte…"

General Torrijos "…used to think while walking through the countryside…"

Jose de Jesús Martínez, *Mi General Torrijos*

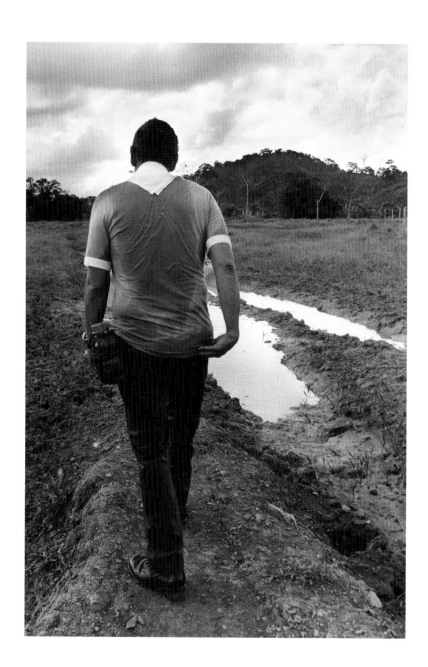

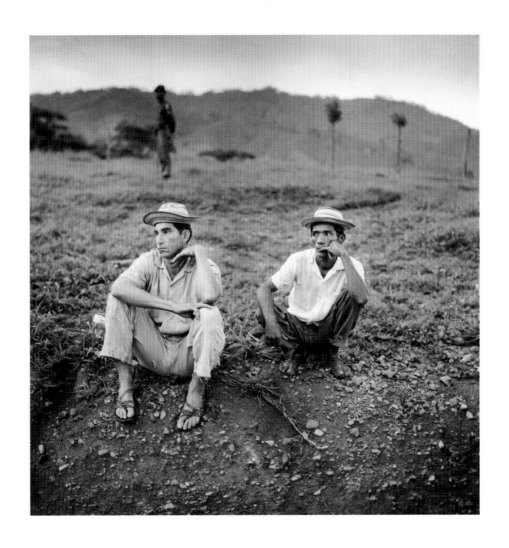

Campesinos panameños *Farmers from Panama*

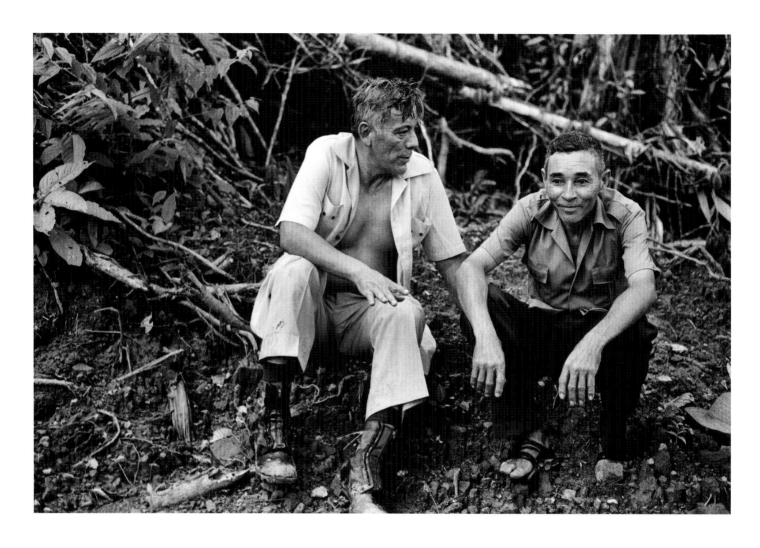

El General Omar Torrijos en compañía de Gregorio, del cual habla
Gabriel García Márquez en su texto sobre el General que aparece en este libro, 1977

General Omar Torrijos in the company of Gregorio, the campesino
Gabriel García Márquez mentions in his text about the General, which is included in this book

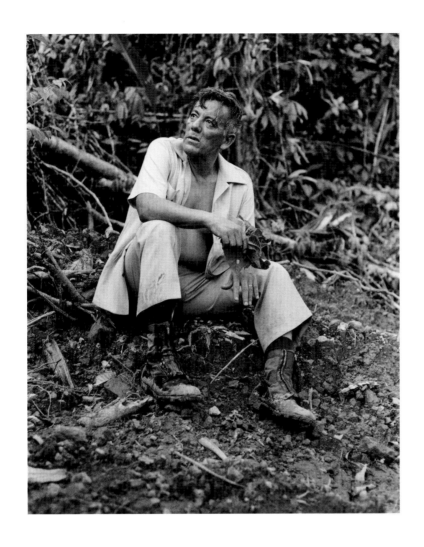

Coclecito, 1977

Café "Nueva York" en la ciudad Colón, Panamá 1975

Café New York, Colón city, Panama

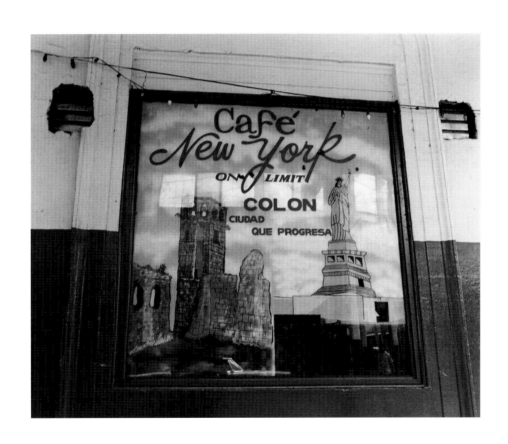

Pinturas en las partes traseras de los camiones de pasajeros de la ciudad de Panamá

Paintings on the back of passenger buses in Panama City

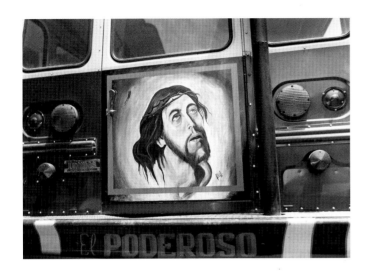

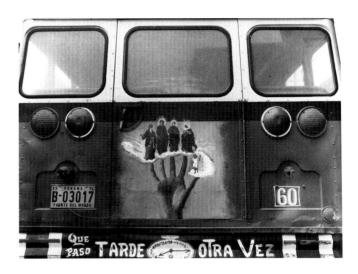

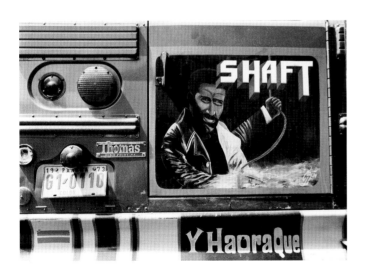

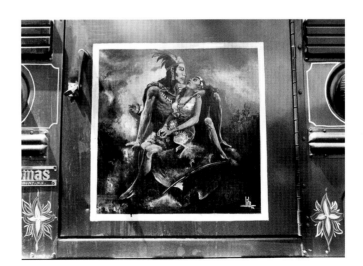

El matrimonio, Panamá, 1977 *A wedding, Panama*

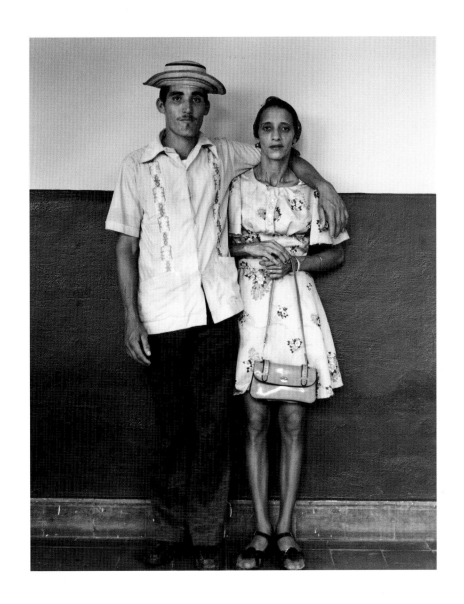

Cartel del General Torrijos, Ciudad de Panamá, 1974

Poster depicting General Torrijos, Panama City

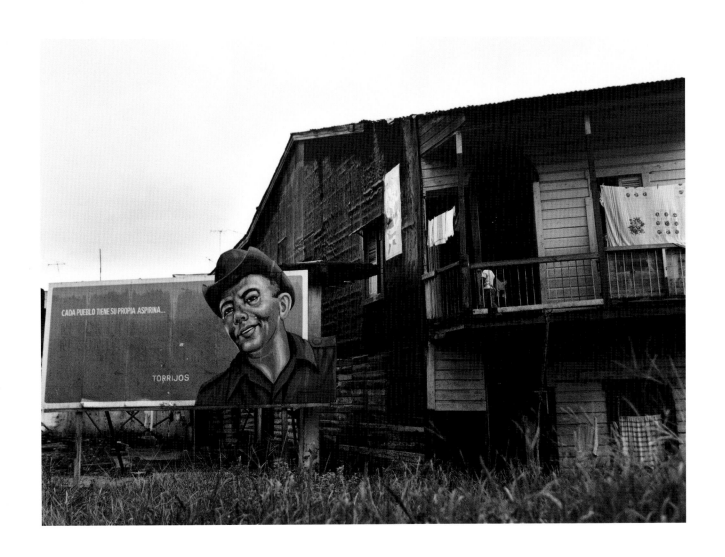

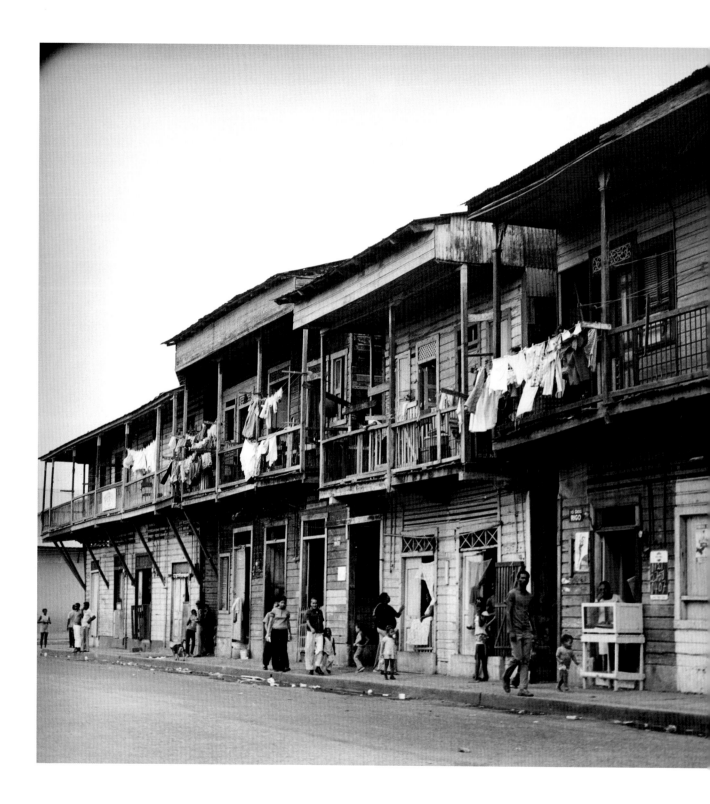

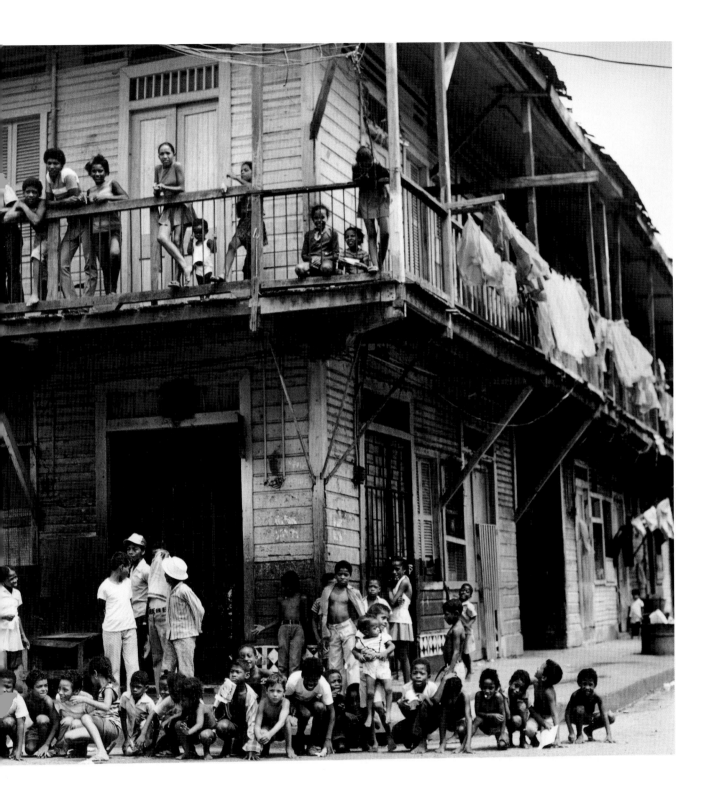

La Palma, Panamá, 1975

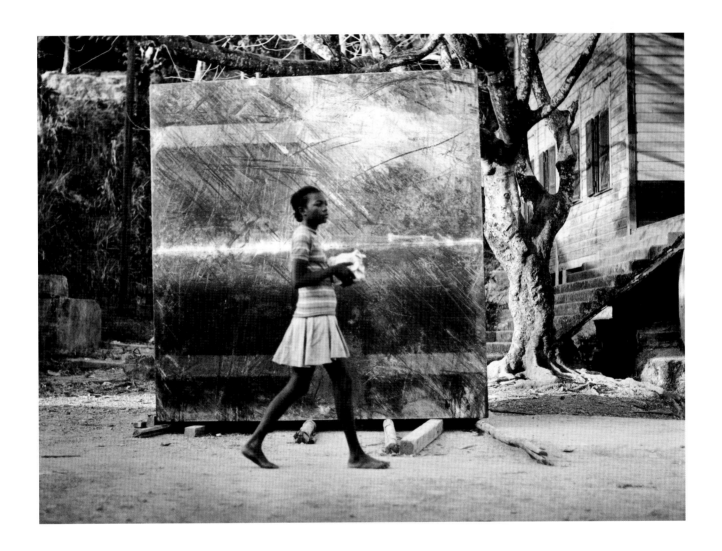

Ciudad de Panamá, 1974 *Panama City*

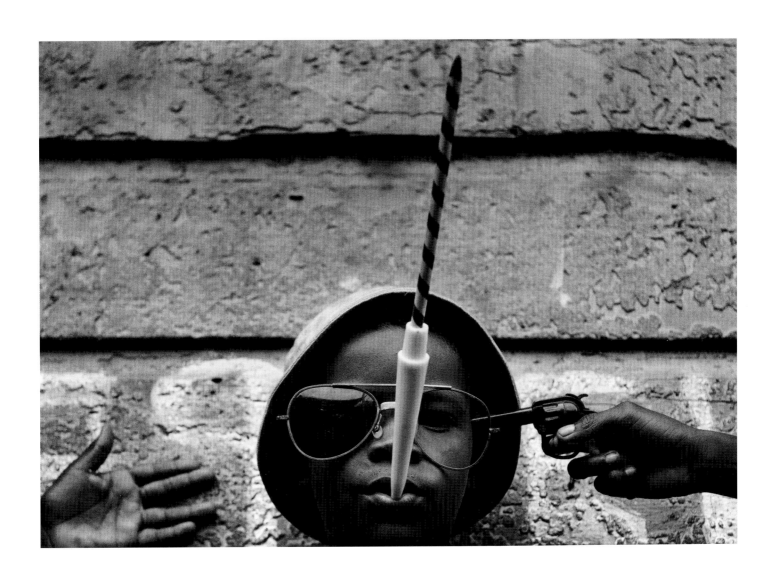

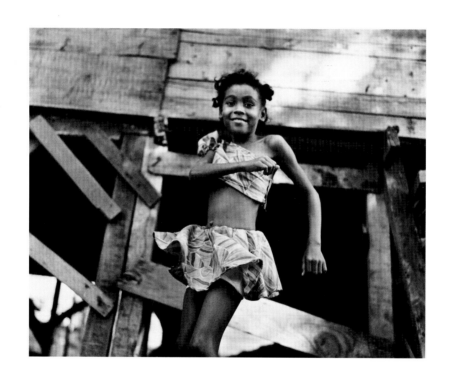

Barrio de Marañón, Panamá, 1974

Marañon neighborhood

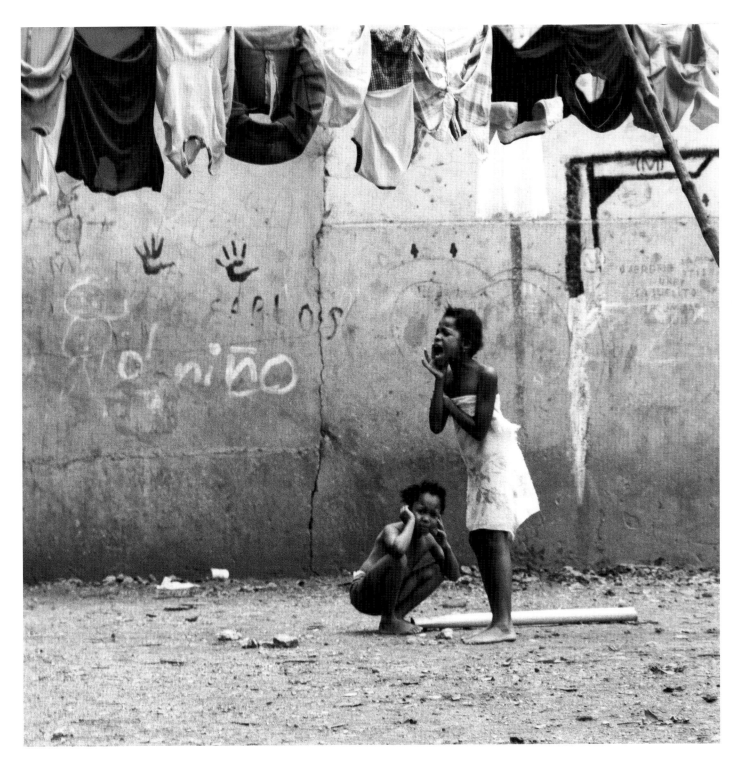

Ciudad de Panamá, 1974 *Panama City*

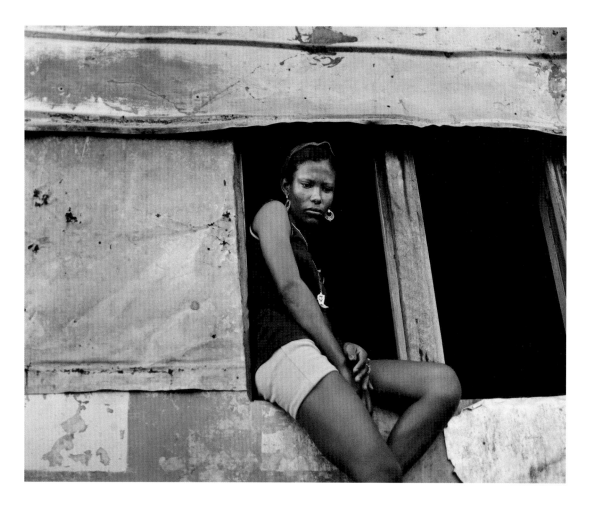

Barrio de Curundú, Panamá, 1974

Curundú neighborhood, Panama

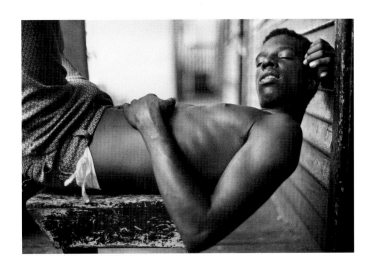

Ciudad de Panamá, 1974 *Panama City*

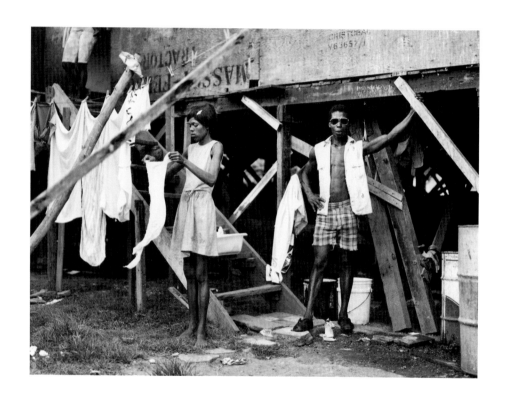

Barrio de Marañón, Panamá, 1975

Marañon neighborhood, Panama

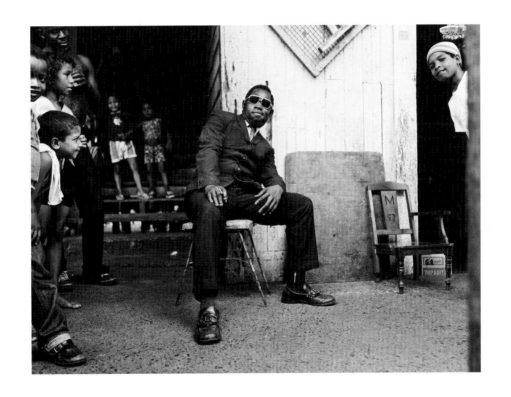

Barrio de Marañón, Panamá, 1975

Marañon neighborhood, Panama

53

El Chorrillo, Panamá, 1975

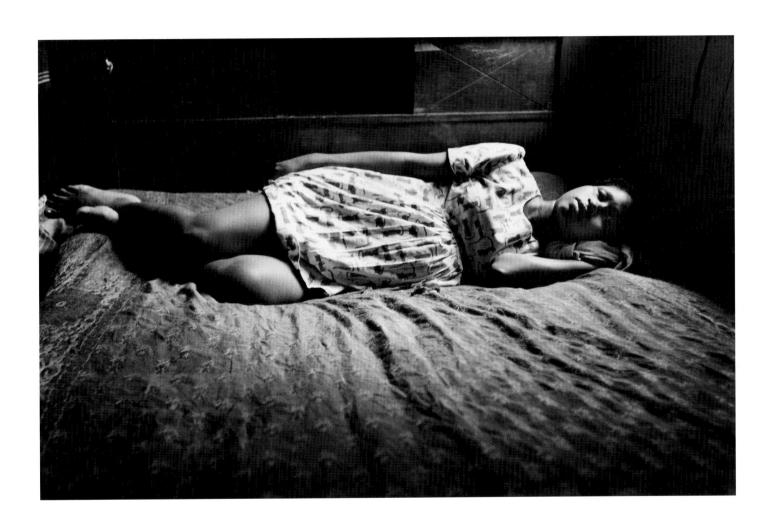

Isla del Tigre, Panamá, 1974 *Tiger Island, Panama*

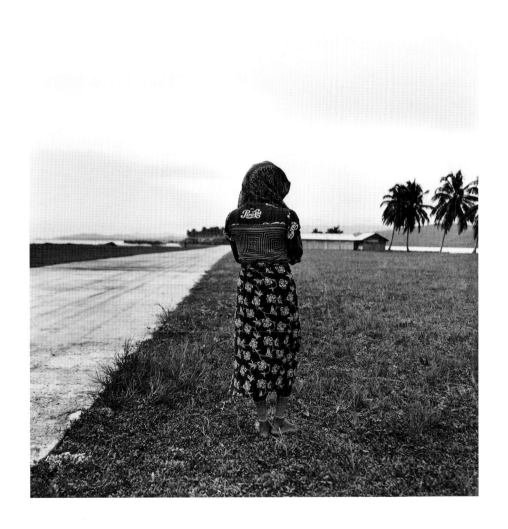

Jefes (Sailas) de la comunidad de los indios Cunas, Panamá, 1974

Chiefs (Sailas) of the Cuna Indian community, Panama

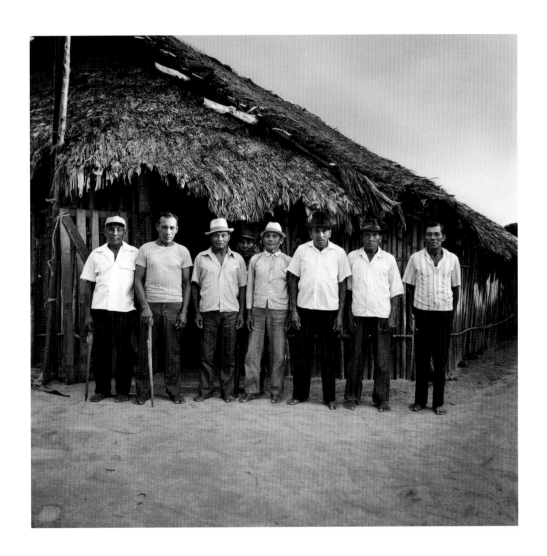

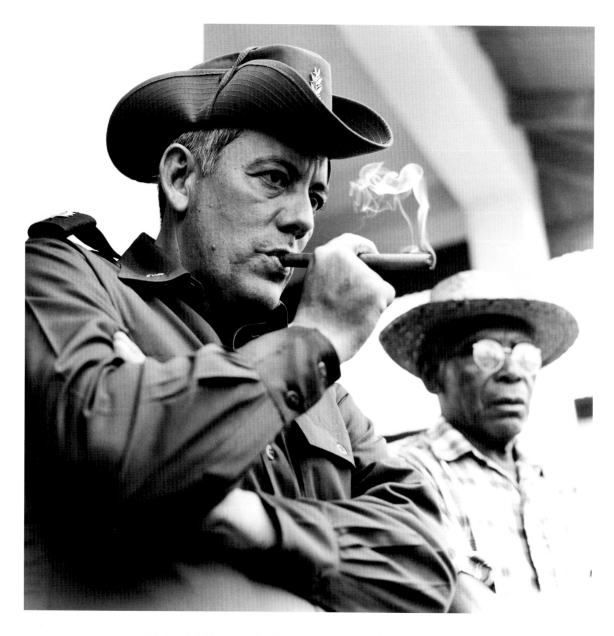

Visita del General Torrijos a la comunidad Guaymí, 1974

General Torrijos visits the Guaymi

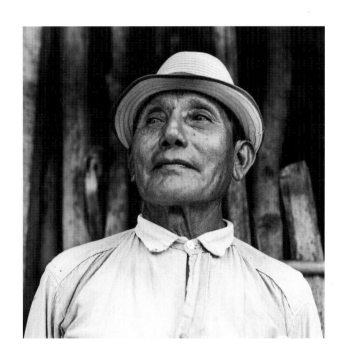

Saila, Jefe de la comunidad Cuna, Panamá, 1974

Chief (Saila) of the Cuna Indian community

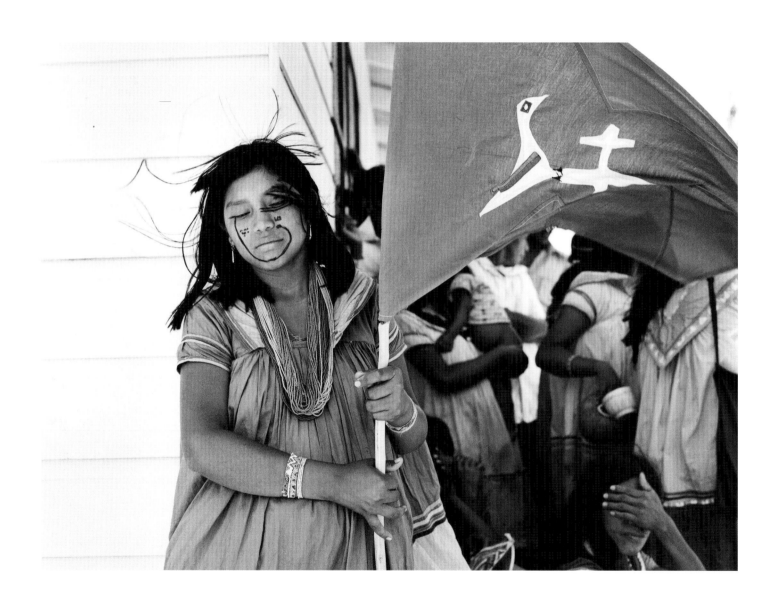

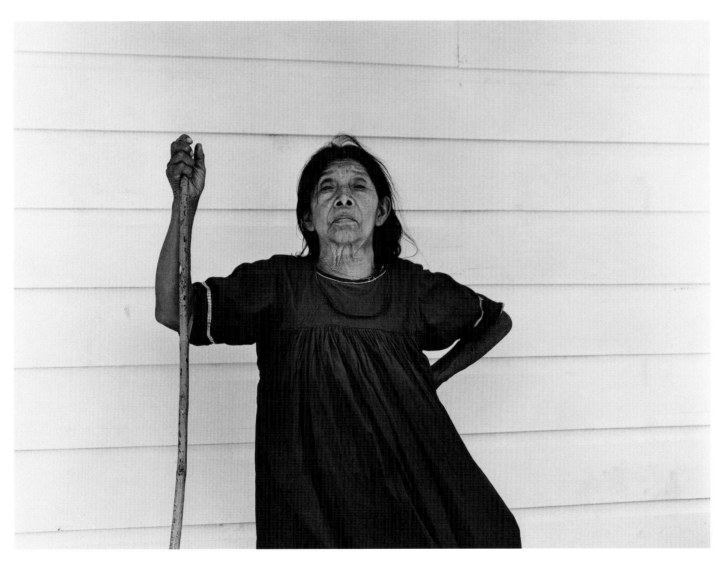

Mujer Guaymí, 1974 *A Guaymi woman*

Mujer Guaymí, 1974 *Guaymi woman*

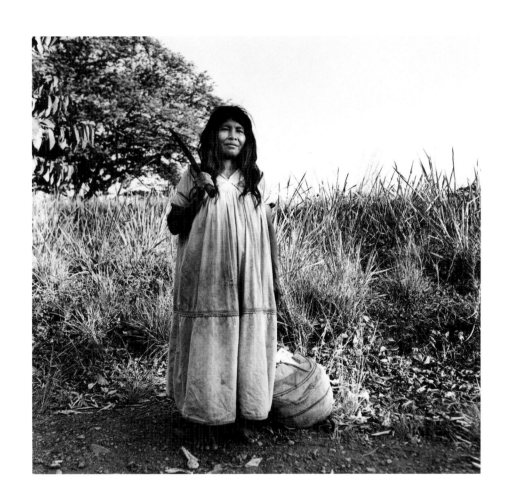

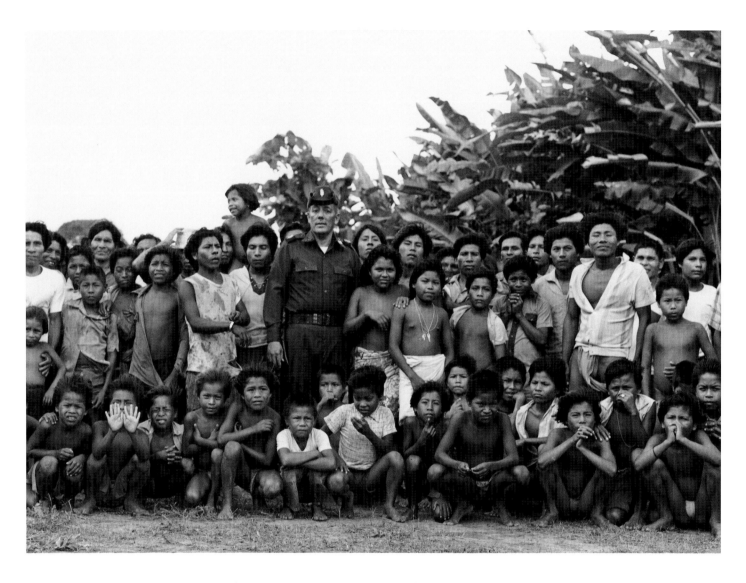

General Omar Torrijos en su visita con los indios chocoes, 1974

General Omar Torrijos vistis the Chocoes

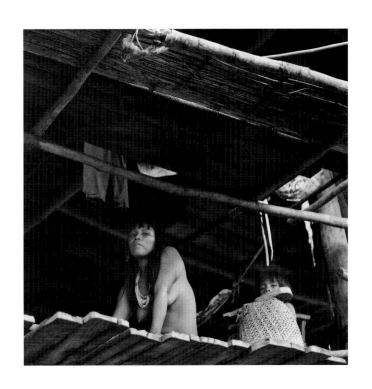

Mujer Chocoe, 1974 *Chocoe woman*

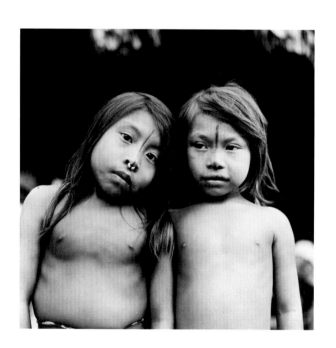

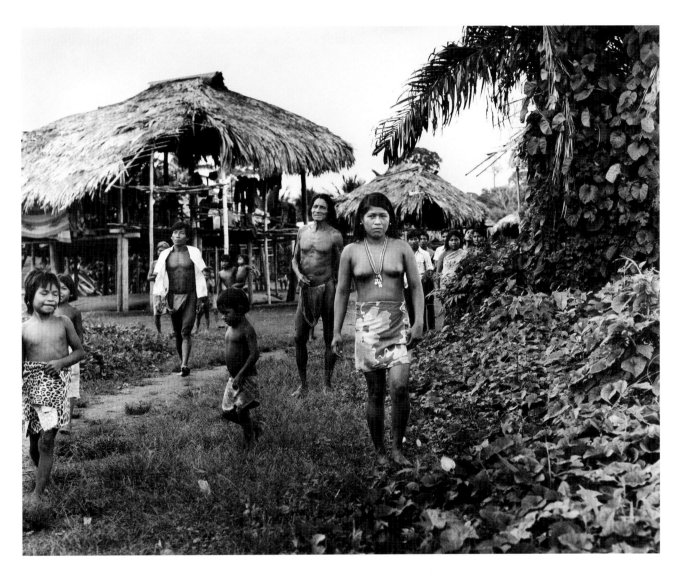

Comunidad de los indios Chocoes, 1974 *The Chocoe people*

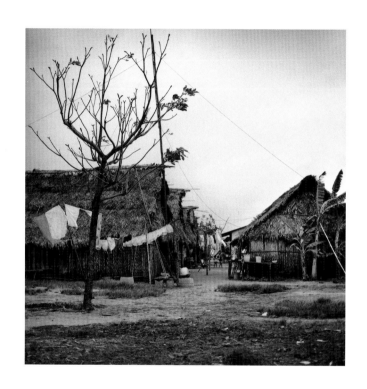

Comunidad Cuna, 1974 *Cuna village*

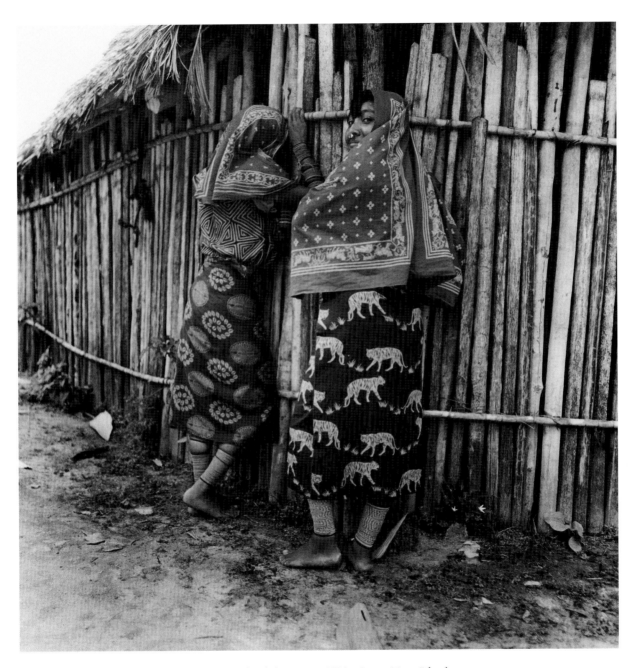

Cunas, Isla del Tigre, 1974 *Cunas, Tiger Island*

General Torrijos en su casa de Panamá, 1974

General Torrijos in his house in Panama

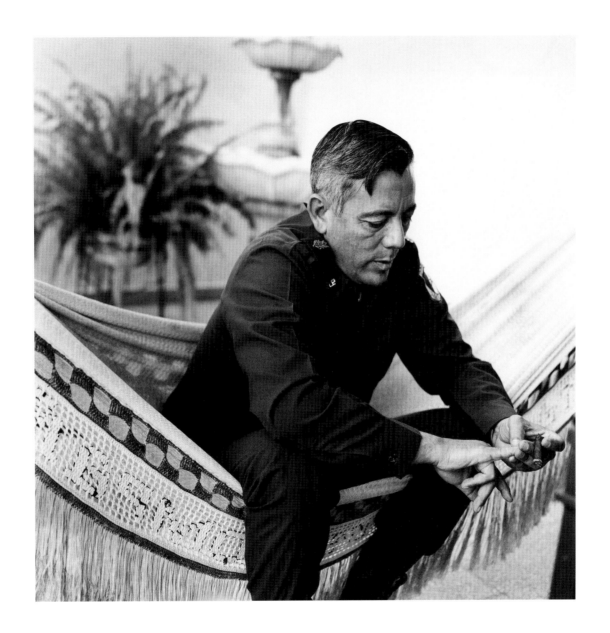

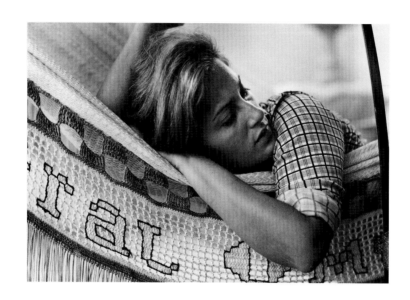

Raquel Pausner Márquez

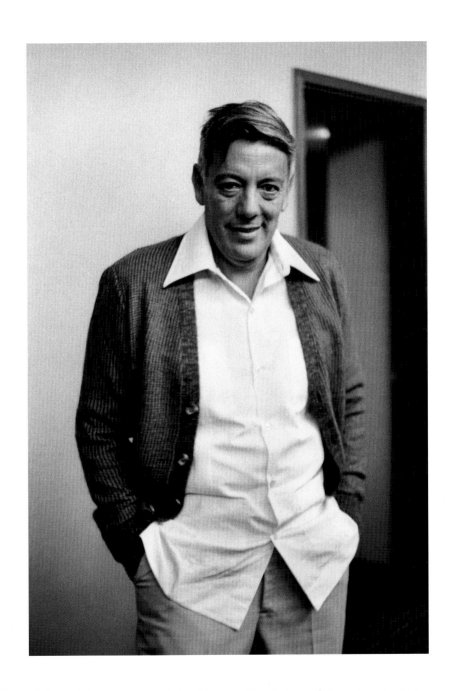

General Omar Torrijos en su viaje a Europa, 1977 *General Omar Torrijos visiting Europe*

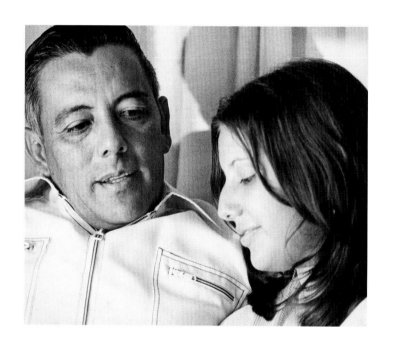

General Torrijos con su hija Carmen Alicia

The General with his daughter Carmen Alicia

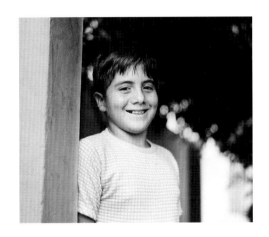

Martín Torrijos Omar José Torrijos

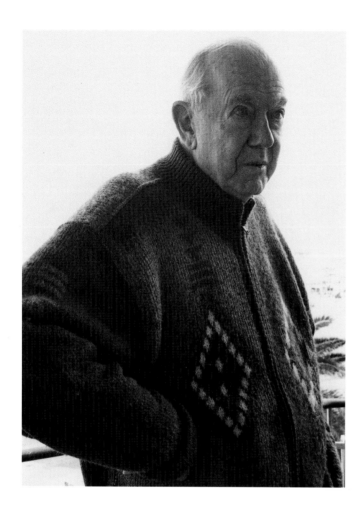

Graham Greene, Antibes, France, 1989

El autor inglés quien fue amigo del General

The English author, who befriended the General

Coyoacán,
10 de Noviembre de 2006

Graciela Iturbide

En 1973, visité Panamá por primera vez. Había sido invitada por personas cercanas al Partido Comunista para participar en un Congreso de Paz que iba a celebrarse allí. Para mí fue una oportunidad para conocer el país y la situación por la que atravesaba en aquella época.

Durante ese primer viaje, que sólo duró algunos días, conocí a algunas personas interesantes, como el Ministro Carlos Calzadilla, con quien enseguida trabé amistad. Sería él mismo quien me volvería a invitar a Panamá para que yo pudiera fotografiar a los tres grupos indígenas del país: los Guaymíes, los Chocoes y los Cunas.

Yo apenas empezaba mi trabajo como fotógrafa. En aquel entonces me interesaba particularmente retratar aspectos de la cultura indígena, y así fue como empecé a viajar con algunas de las personas que Carlos Calzadilla me presentó, principalmente campesinos. En una ocasión, Calzadilla me avisó que el General Torrijos iba a reunirse con los Guaymíes en la montaña y me propuso ir con ellos.

Empecé a retratar a todas esas mujeres maravillosas, con el rostro pintado según sus sentimientos, así como al General Torrijos, en ese ambiente de fiesta. Más tarde se acercó a mí: "Y tú, ¿de qué canal eres?" "De ninguno," le contesté. "Soy mexicana." Fue muy amable conmigo y me

invitó a la residencia oficial de Farallón con su equipo de
gobierno. Me pareció una gran oportunidad para saber más
sobre el General y la situación de su país.

Farallón había sido una base militar de Estados Unidos,
que más tarde fue tomada por los panameños. En una casa
a orillas del mar donde Torrijos pasaba parte de la semana
con su gabinete—la misma casa que Graham Greene retrata
en su libro *El General*—me habló del conflicto por el Canal
de Panamá, de situaciones que le preocupaban profunda-
mente, así como de decisiones que se había sentido obligado
a tomar a pesar suyo y que esperaba poder solucionar. Sus
reflexiones eran las de un hombre inteligente y comprometi-
do con su pueblo. Me pareció muy diferente a los demás
políticos que había conocido.

El General solía visitar a los campesinos y, en algunas
ocasiones, me invitó a acompañarlo. Cuando llegaba a los
pueblos con su helicóptero, siempre se armaba un gran
revuelo. Le gustaba sentarse a platicar con la gente del
pueblo y creo que tomaba muy en serio sus opiniones. En
uno de estos viajes tuve la suerte de conocer y fotografiar a
Gregorio, un campesino que Torrijos solía consultar y sobre
el que más adelante escribiría Gabriel García Márquez en el
texto sobre el General que se publica en este libro.

El General Torrijos llegaba a estos pueblos sin avisar. No
había fiestas ni actos protocolarios. Me sorprendió descu-
brir este aspecto de su personalidad. Me admiraba que fuera
tan sencillo y espontáneo con la gente, y, sobre todo, que se
preocupara tanto por conocer la opinión de su pueblo.

El General tenía una excelente intuición con la gente.
Una vez, conocimos a una joven campesina a la cual le ofre-
ció que trabajara con él. Cuando volví a ver a esta persona,

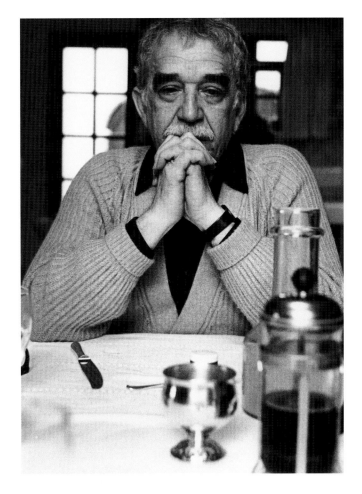

Gabriel García Márquez, México D.F. (Mexico City), 1989

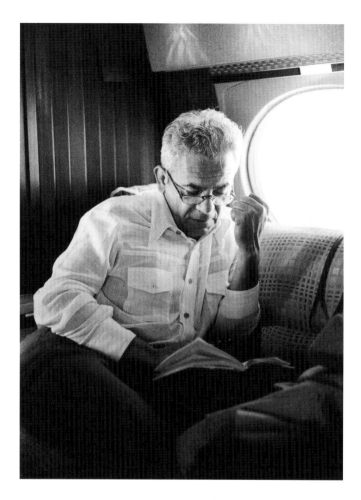

José de Jesús Martinez, 1977

Autor del libro *Mi General Torrijos*
Author of the book My General Torrijos

se había convertido en aeromoza del avión presidencial, y, años más tarde, la volví a encontrar, esta vez trabajando para la FAO (Organización de las Naciones Unidas para la Agricultura y la Alimentación) en Italia. En otra ocasión, le acompañé a visitar una cárcel donde conocimos a un joven. Torrijos en seguida le propuso que trabajara para él. Llegó a convertirse en algo así como su guardia personal. Me gusta recordar estas anécdotas porque son muy reveladoras de su personalidad.

A menudo, me decía, "Graciela, de toda la gente que me rodea: comunistas, burgueses, políticos, y toda clase de personas, no tengo confianza en nadie." Torrijos estaba rodeado de gente muy diversa, y trataba de tener contacto con todos ellos, seguramente para tener una visión lo más completa posible de su país. Creo que su forma de ser y su peculiar trayectoria le convertían en un general atípico. Además, tenía consejeros como José de Jesús Martínez "Chuchú", un escritor y filósofo comprometido con la izquierda al que conocí años más tarde en Europa.

A lo largo del tiempo en que viajé a Panamá, seguí fotografiando el país. A veces le mostraba mi trabajo al General Torrijos. Por ejemplo, recuerdo haberle mostrado las fotografías que tomé en la tierra de los Guaymíes.

En una ocasión, visité a los curanderos Cunas. En una pequeña tina de barro colocaban a los santos que ellos utilizan para curar. Uno de los curanderos me regaló dos de esos santos: uno africano—que no se sabe muy bien cómo llegó hasta allí—y uno Cuna. Cuando volví a ver a Torrijos, le regalé el santo Cuna. Él me confió que en ese momento había problemas con ellos, con los Cunas, y que estaba tratando de solucionarlo. Colgó la esculturita en el avión

en el que viajaba. Ese mismo día, el avión por poco sufrió un accidente debido a la fuerte turbulencia, pero Torrijos salió ileso. Cuando llegamos, me dijo sonriendo, "Toma, Graciela. Te regreso tu muñequito Cuna."

La razón por la que ahora se publica este libro se debe al interés por rescatar la memoria de Omar Torrijos, una memoria que le pertenece al pueblo de Panamá. Es una especie de diario íntimo del país que yo visité y del General Omar Torrijos, al que tuve la oportunidad de conocer. Es el retrato de un hombre que admiro y respeto, y es éste un homenaje a un hombre que ha sido injustamente olvidado por la Historia.

José de Jesús Martínez "Chuchú" cuenta en su biografía del General cómo Torrijos fue enterrado en el Cementerio del Chorrillo y que, tiempo después, sus restos fueron trasladados al Campo de Golf Amador, donde antes había una base militar norteamericana:

"Seguramente, se quería hacer algún tipo de simbolismo, pero lo que realmente lograron fue añadirle, a la humillación de estar muerto, dos humillaciones más. En primer lugar, la de enterrarlo entre el escarnio del enemigo, que todavía juega al golf en esos campos. Y, en segundo lugar, la de hacerlo con buenas intenciones, lo que implica creer que al General le habría gustado. Pero pienso, también, que es posible que haya habido, por parte de algunos al menos, malas intenciones, bien malas intenciones, perversas: la de alejarlo de un barrio tan popular como es el del Chorrillo, y, en consecuencia, del pueblo, para que a éste se le haga más difícil visitarlo, recordarlo, revivirlo."

-José de Jesús Martínez
Mi General Torrijos, Centro de Estudios Torrijistas, 1987

Graciela Iturbide, 1977

Coclecito, 1977

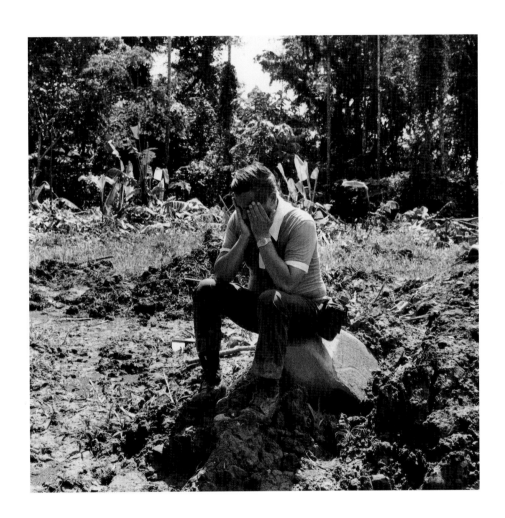

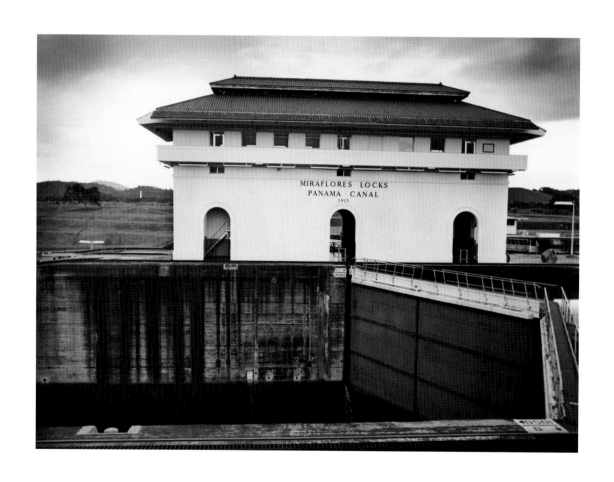

Esclusas del Canal Panamá en Miraflores, 1975

The Panama Canal Locks in Miraflores

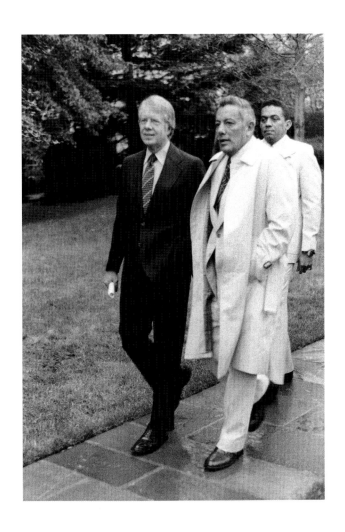

General Torrijos con el Presidente Carter, en su visita a la Casa Blanca, 1977

General Torrijos with President Carter during Torrijos' visit to the White House

Ciudad de Panamá, 1974 *Panama City*

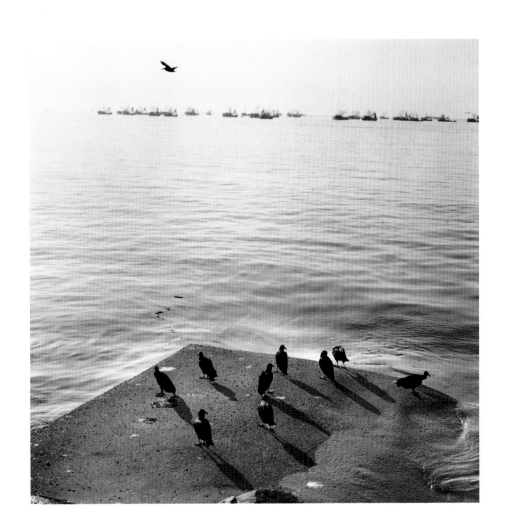

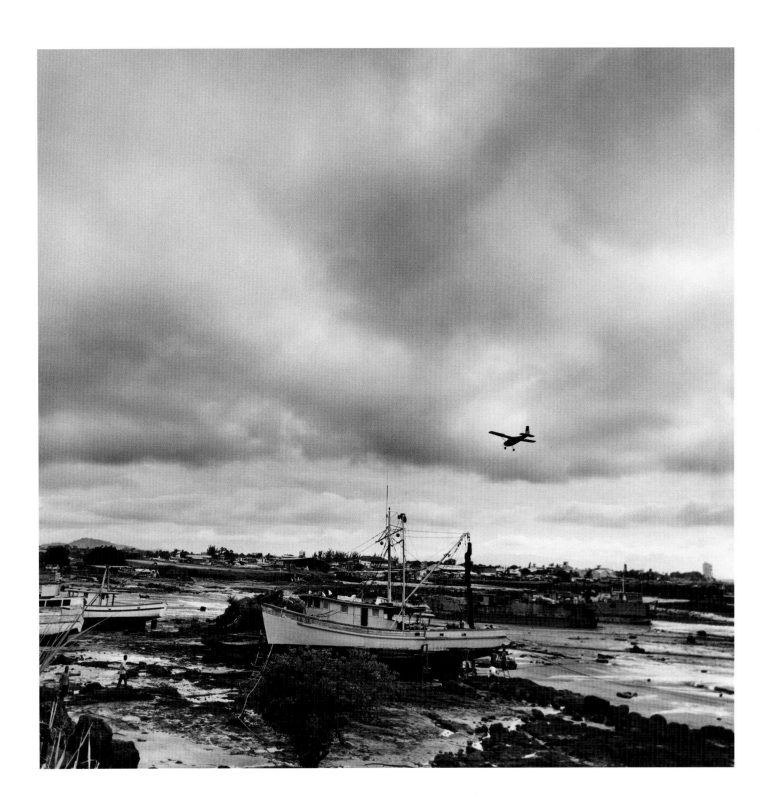

Panamá, 1982

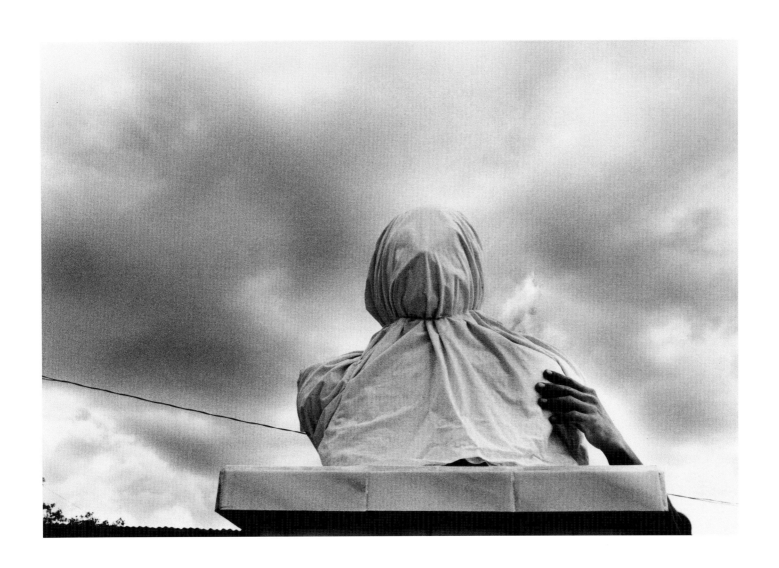

Coyoacán, November 10th, 2006

Text by Graciela Iturbide *Translation by Catalina Sherwell*

In 1973 I visited Panama for the very first time. I had been invited by people who had close ties with the Communist Party to participate in a Congress for Peace which was to be held there. For me, it was an opportunity to get to know the country, as well as the situation it was going through during that period in time.

During that first trip, which lasted only a few days, I met some interesting people. Among them was Minister Carlos Calzadilla, with whom I immediately formed a close friendship. It would be he who would invite me to visit Panama again so that I would be able to photograph the country's three indigenous groups: the Guaymí, the Chocoe and the Cuna.

I had barely begun to work as a photographer. During that period, I was particularly interested in photographing certain aspects of the indigenous cultures of Latin America. Thus I began to travel in the company of some people, mainly farmers (campesinos), whom I had met through Carlos Calzadilla. On one occasion, Calzadilla informed me that General Torrijos was about to hold a meeting with the Guaymí people up in the mountains, and he suggested I join the group.

Amid a festive atmosphere, I began to photograph General Torrijos as well as all those wonderful Guaymí women who paint their faces with lines, symbols and colors according to their feelings. Later on during the day, he came up to me: "And what channel do you work for?" "For none," I answered. "I am Mexican." He treated me with great kindness, and went on to invite me to go to his official residence in Farallón, together with his government staff. It seemed a great opportunity to learn more about the General and the current situation of his country.

Farallón had previously been a military base of the United States, which later was expropriated by the people of Panama. There is a large house there, built by the seaside, where Torrijos used to spend part of the week with his government officials. It is the very same house that Graham Greene describes in his book *The General.* It was there that he spoke to me about the conflict concerning the ownership of the Canal, the different issues that worried him profoundly, as well as the decisions he had been forced to make in spite of his own wishes and which he hoped to solve eventually. His thoughts were those of an intelligent man whose life was committed to helping his people. He seemed very different from other politicians I had ever met.

The General used to visit the campesinos often, and on several occasions invited me to accompany him. There was always a great commotion whenever he arrived in the towns

with his helicopter. He enjoyed sitting down to talk with common folk, and I believe that he took their opinions quite seriously. On one of those journeys, I was lucky enough to meet and photograph Gregorio, a farmer whose advice Torrijos treasured greatly, and of whom García Márquez would write some time later in his article on the General, also published in this book.

General Torrijos used to arrive in those small towns unexpectedly, without letting the people know in advance of his arrival. There were no festivities, nor any official ceremonies. It astonished me to discover this aspect of his personality. I admired his simplicity and spontaneity in his dealings with common folk and, above all, his deep concern for listening attentively to the different opinions of his people.

The General was gifted with a remarkable intuition for people and was an excellent judge of character. On one occasion, we met a young campesina girl whom he entreated to work for him. When I met this girl once again, she had become the flight attendant on the presidential airplane. Many years later, when I ran into her once again, she was working for the FAO (the Food and Agriculture Organization of the United Nations) in Italy. On another occasion, I accompanied him on a visit to a jail where we met a young man. General Torrijos immediately offered him a job. He later went on to become his personal guard. I enjoy remembering these anecdotes because they are so revealing of his personality.

Often he would say to me, "Graciela, of all the people who surround me: communists, members of the bourgeoisie, politicians, as well as all sorts of people, I trust no one at all." Torrijos was indeed encircled by people from all walks of life and tried to establish contact with all of them surely to have the most complete vision possible of his country. I believe that his manner and his peculiar trajectory made him a very uncommon general. Also, he had several advisors, as, for example, José de Jesús Martínez "Chuchú", a writer and philosopher who was involved with the leftist party and whom I met in Europe several years later.

During the time I traveled to Panama, I continued to photograph the country. Sometimes, I would show General Torrijos my work. For instance, I remember showing him the photographs I had taken in the land of the Guaymí people.

On one occasion, I visited the *curanderos* of the Cuna community. These healers place the figurines of saints, which they use in order to cure people, within a small clay tub. One of the healers gave me two of these saints: an African saint

—no one seemed to know how it had gotten there—and a Cuna saint. When I encountered Torrijos once again, I gave him the Cuna saint as a present. He confided in me that at that very moment his government was having problems with the Cuna people and that he was doing his best to solve the conflict. He hung the small figurine inside the airplane in which he used to travel regularly. That very same day, the airplane nearly had an accident due to strong turbulence, but at the end of the flight Torrijos was unscathed. When we finally arrived, he smiled at me and said, "Here, Graciela. You can have your little Cuna doll back."

The main reason for publishing this book now is the widespread interest, as well as my own, to rescue Omar Torrijo's memory: a memory that belongs to the people of Panama. This book is, in a way, an intimate journal about the country I visited and also about General Omar Torrijos, whom I was fortunate to meet. The photographs I took of him embody the portrait of a man whom I came to admire and respect. This book renders homage to a man who, very unjustly, has been forgotten by History.

José de Jesús Martínez, known as "Chuchú", in his biography of General Torrijos describes how, after his death,

Torrijos was buried in the Chorrillo Cemetery and how, later on, his remains were transported to be buried once again, but this time within the grounds of the Amador Golf Club, where there used to be an American military base.

"Surely, there was an intention to create a certain symbolism, but what they really managed to do was to add, to the humiliation of being dead, two further humiliations: In the first place, that of being buried amid the jeering attitudes of his enemies, many of whom still play golf on those fields. And, secondly, the fact that it was all done with good intentions in mind, which implies believing that the General would have liked such a thing. But I believe that there could have also been, at least on the part of certain people, some really bad, even perverse intentions in mind: that of taking him away from such a popular sector of town, El Chorrillo, and, consequently, distancing him from the people, so that it will be ever more difficult for the common folk who loved him to visit his grave, to remember him, and to revive his memory."

–José de Jesús Martínez
Mi General Torrijos, Centro de Estudios Torrijistas, 1987

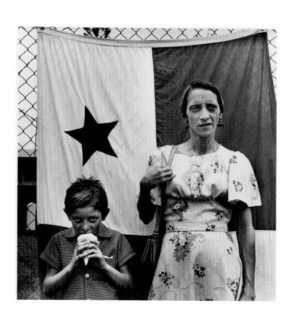

epitafio *epitaph*

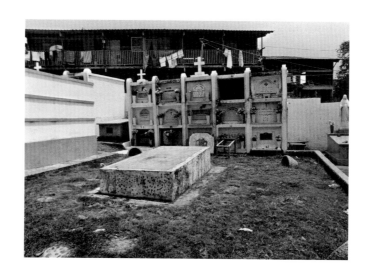

Tumba de Torrijos en el Chorrillo

General Torrijos' tomb in "El Chorrillo"

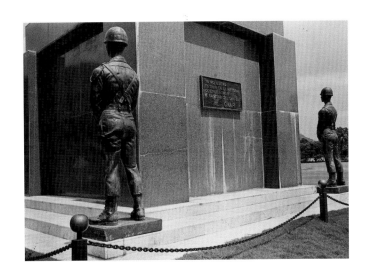

Tumba del General Torrijos en el campo de Golf Amador de la ciudad de Panamá

General Torrijos' tomb in Panama City's Amador Golf Club

BIBLIOGRAPHY

Secondary Sources

Bethancourt, Rómulo Escobar. *Torrijos: Espada y pensamiento.* Panamá, 1982.

Buckley, Kevin. *Panama: The Whole Story.* New York: Simon & Schuster, 1991.

Calzadilla, Carlos G. *Historia sincera de la Republica: Siglo XX.* Panama Editorial Universitaria, 2001.

Catalá, José Agustín. *Panamá: autodeterminación contra intervención de Estados Unidos.* Caracas: Ediciones Centauro, 1989.

Dinges, John. *Our Man in Panama.* New York: Random House, 1990.

Dubois, Jules. *Danger over Panama.* New York, 1964.

Ealy, Lawrence. *Yanqui Politics and the Isthmian Canal.* Pennsylvania State University, 1971.

González, Simeón. *Panamá, 1968-1990: Ensayos de sociología política.* Panamá, 1994.

Greene, Graham. *Getting to Know the General.* New York: Thorndike Press, 1984.

Harding II, Robert C. *Military Foundations of Panamanian Politics.* New Brunswick, N.J.; London: 2001.

Harding II, Robert C. *The History of Panama.* Westport, CT: Greenwood Press, 2006.

Hogan, J. Michael. *The Panama Canal in American Politics: Domestic Advocacy and the Evolution of Policy.* Southern Illinois University Press, 1986.

Kempe, Frederick. *Divorcing the Dictator.* New York: Putnam Publishing, 1990.

Koster, R. M. and Guillermo Sánchez. *In the Time of the Tyrants: Panama, 1968-1990.* New York, 1990.

Labrut, Michele. *Este es Omar Torrijos.* Panamá, 1982.

LaFeber, Walter. *The Panama Canal: The Crisis in Historical Perspective,* updated edition. New York: Oxford University Press, 1989.

Martinez, José de Jesús. *Mi general Torrijos.* Habana, 1987.

Moffett III, George D. *The Limits of Victory: The Ratification of the Panama Canal Treaties.* Cornell University Press, 1985.

Ortega C., J. A. *Gobernantes de la República de Panamá, 1903-1968.* Panamá, 1965.

Pearcy, Thomas L. *We Answer Only to God: Politics and the Military in Panama, 1903-1947.* University of New Mexico Press, 1998.

Pereira, Renato. *Panama: fuerzas armadas y política.* Panama City: Ediciones Nueva Universidad, 1979.

Pimentel, Ernesto Castillero. *Panamá y los Estados Unidos, 1903-1953* (5th ed., Panamá, 1988).

Priestly, George. *Military Government and Popular Participation in Panama: The Torrijos Regime, 1968-1975.* Boulder, 1986.

Reyes, Ernesto Castillero. *Historia de la comunicación interoceánica y de su influencia en la formación y en el desarrollo de la entidad nacional panameña.* Panamá, 1941.

Ropp, Steve C. *Panamanian Politics: From Guarded Nation to National Guard.* New York: Praeger Publishers, 1982.

Sanchez, Peter M. *Panama Lost? U.S. Hegemony, Democracy and the Canal.* Gainesville: University of Florida, 2007.

Soler, Ricaurte. *Panamá: historia de una crisis.* Mexico City: Siglo Veintiuno Editores, S.A. de C.V., 1989.

Summ, G. H. and T. Kelly. *The Good Neighbors: America, Panama, and the 1977 Canal Treaties.* Athens, OH: Ohio University Press, 1988.

Talavera, Ela Navarrete. *Panama, invasion or revolucion?* Mexico: Editorial Planeta Mexicana, 1990.

Torrijos, Omar. *Papeles del general.* Madrid: Centro de Estudios Torrijistas, 1984.

Torrijos, Omar. *Imagen y voz.* Panama: Centro de Estudios Torrijistas, 1985.

Velásquez, Osvaldo. *Historia de una dictadura: De Torrijos a Noriega.* Panamá, 1993.

Articles

Hollihan, Thomas. "The Public Controversy Over the Panama Canal Treaties: An Analysis of American Foreign Policy Rhetoric." *Western Journal of Speech Communication,* Fall 1986: 371.

Skidmore, David. "Foreign Policy Interest Groups and Presidential Power: Jimmy Carter and the Battle over Ratification of the Panama Canal Treaties." in Herbert D. Rosenbaum and Alexej Ugrinsky, eds. *Jimmy Carter: Foreign Policy and Post-Presidential Years.* Greenwood Press, 1994: 297–328.

Smith, Craig Allen. "Leadership, Orientation and Rhetorical Vision: Jimmy Carter, the 'New Right,' and the Panama Canal." *Presidential Studies Quarterly,* Spring 1986: 323.

This book is accompanied by a traveling exhibition, *Torrijos: The Man and The Myth,* photographs by Graciela Iturbide, curated by Nan Richardson of Umbrage Editions.

The exhibition is organized by the Americas Society, and is presented in its gallery from January to May 2008. Americas Society gratefully acknowledges the generous support of Mex-Am Cultural Foundation, Inc. Additional support has been provided by the Mexican Cultural Institute of New York.

ACKNOWLEDGEMENTS

Special thanks to Sandra Eleta for organizing this project in Panama and to Pablo Ortiz Monasterio for his generous help with editing.

Torrijos: el hombre y el mito *The Man and The Myth*
An Umbrage Editions Book

First Edition
ISBN 978-1-884167-68-3

Umbrage Editions
Publisher: Nan Richardson
Design and Production Director: Unha Kim
Assistant Editor: Eli Spindel
Director of Exhibitions: Temple Smith Richardson
Copyeditors: Katherine Parr, Katherine Sticklor, and Milagros Gamero Cottle

Umbrage Editions
111 Front Street
Brooklyn, New York 11201
www.umbragebooks.com

Distributed by Consortium in the US and Canada
www.consortium.com

Distributed in Europe by Turnaround
www.turnaround-psl.com

Printed in China